王羲之大楷精華

佘雪曼———著

五畫

玉 ㄩˋ 部 ………… 四六
田 ㄊㄧㄢˊ 部 ……… 四八
疒 ㄔㄨㄤˊ 部 ……… 四八
白 ㄅㄞˊ 部 ………… 四八
皿 ㄇㄧㄥˇ 部 ……… 五〇
示 ㄕˋ 部 ………… 五〇
立 ㄌㄧˋ 部 ………… 五〇

六畫

系 ㄒㄧˋ 部 ………… 五〇
网 ㄨㄤˇ 部 ……… 五二
羽 ㄩˇ 部 ………… 五二
老 ㄌㄠˇ 部 ………… 五二
耳 ㄦˇ 部 ………… 五二

七畫

肉 ㄖㄡˋ 部 ……… 五四
艸 ㄘㄠˇ 部 ……… 五四
虍 ㄏㄨˊ 部 ……… 五四
行 ㄒㄧㄥˊ 部 ……… 五六
衣 一 部 ………… 五六

見 ㄐㄧㄢˋ 部 ……… 五六
言 ㄧㄢˊ 部 ……… 五六
貝 ㄅㄟˋ 部 ……… 五八
足 ㄗㄨˊ 部 ……… 五八
車 ㄔㄜ 部 ………… 五八
辛 ㄒㄧㄣ 部 ……… 五八
辵 ㄔㄨㄛˋ 部 ……… 六〇
邑 一 部 ………… 六〇

王羲之其人及其書藝

王羲之字逸少，司徒導之從子。幼訥於言，人末之奇。及長辯瞻，以骨鯁稱。七歲善書，十二歲，見前代筆說於其父枕中，竊而讀之。善草[1]、隸[2]、八分[3]、飛白[4]、章[5]、行[6]，備精諸體，自成一家之法。尤善隸書，為古今之冠，論者稱其筆勢以為飄若浮雲，矯若驚龍。深為從伯敦導所器重。少有美譽，任真自得。官至右軍將軍會稽內史，世稱王右軍。所為王右軍集二卷，刻於漢魏六朝百三名家集中。

梁武帝評其書云：「王羲之書字勢雄逸，如龍跳天門，虎臥鳳閣，故歷代寶之，永以為訓。」〈古今書評〉

〈今書人優劣評〉袁昂云：「王右軍書如謝家子弟，縱復不端正者，爽爽有一種風氣。」

〈古今書評〉唐太宗云：「詳察古今，研精篆素，盡善盡美，其惟王逸少乎。觀其點曳之工，裁成之妙，烟霏露結，狀若斷而還連，鳳翥龍蟠，勢如斜而反直，翫之不覺為

倦，覽之莫識其端。」《晉書王羲之傳論》李嗣真云：「右軍正體，如陰陽四時，寒暑調暢；巖廊宏敞，簪裾蕭穆；其聲鳴也，則鏗鏘金石；其芬郁也，則氤氳蘭麝；其難徵也，則縹緲而已仙；其可觀也，則昭彰而在目，可謂書之聖也。若草行雜體，如清風出袖，明月入懷；瑾瑜爛而五色，黼繡櫩其七采；故使離朱喪晶，子期失聽；可謂草之聖也。其飛白也，猶夫霧縠卷舒，烟空照灼；長劍耿介而倚天，勁矢超騰而無地；可謂飛白之仙也。」《書後品》張懷瓘7云：「若真行妍美，粉黛無施，則逸少第一。」

1 草，即草書，為書寫方便、快速而產生的字體，大約起於漢代。初創時稱為「章草」。將隸書草率寫成，簡省點畫，保存波勢。

2 隸，即隸書，漢字的一種書體，由篆書簡化演變而成。

3 八分，漢字的一種字體，跟「隸書」相近。這種字體，一般認為左右分背，勢有波磔，故稱「八分」。

4 飛白，飛白書的簡稱，書法字體。筆勢飛舉，筆畫中有空白無墨之處，絲絲露白，有如枯筆寫成的模樣。相傳為東漢蔡邕看見工匠在修飾鴻都門時，用刷粉的帚寫字，而得到啟發。

5 章，即章草，一種由隸書草寫而成的字體。各字之間不連屬，流行於西漢。其構造彰明，適用於寫奏章。一說後人據史游的急就篇寫出的急就章而得名。

6 行，即行書，一種由隸書草寫而成的字體。各字之間不連屬，流行於西漢。其構造彰明，適用於寫奏章。一說後人據史游的急就篇寫出的急就章而得名。

7 張懷瓘，唐代書法家，列書十體：古文、大篆、籀文、小篆、八分、隸書、章草、行書、飛白和草書。

整理王羲之大楷工作報告

佘雪曼

中國書學，到了晉的王羲之時，上承漢魏，下啟三唐，屹然為一大宗。以其備精眾體，天資卓越，而又工力沉深，法度精嚴，如詩中之有杜甫，妙擅古今。推為書聖，世無異辭。歷代帝王好右軍書者，梁武而後，厥為唐太宗其人。所撰晉書，親為立傳，目其書飄若驚鴻，矯如游龍，歎為觀止。貞觀十八年，出內府金帛，購求右軍手跡，珍藏天府。計得真書[1] 五十七紙，行書二百四十紙，草書二千紙。真書一稱「正書」，所以此類真書，如《黃庭經》[2]、《樂毅論》[3]、《東方朔畫贊》[4]之屬，均係小楷。初唐大家歐陽詢[5]、虞世南[6]、褚遂良[7]輩，以右軍大字，世不多見，乃師其小真書，而以意放大。顏柳諸子[8]，取經歐褚[9]，上溯右軍，皆於黃庭樂毅之中，窺取筆法，亦以不得親炙其大楷為恨。雪曼一生服膺右軍，以為學習步

驛，應先楷法；楷法先習大字，以次收小，始能得其骨力，宏其氣象。故於整理顏真卿多寶塔後，發

願搜購右軍名跡。製版放大。半年以來，從東京、北京、上海等地覓得宋拓影本《黃庭經》、《樂毅

論》、《東方朔畫贊》、《道德經》、《佛遺教經》、《洛神賦》六種，凡十八冊，複本以黃庭為多，共計

三萬零二百四十二字。為便利個別選擇，乃將此類影本，一一剪成字粒，羅列案上。我的明拓本《樂

毅論》，價值二百餘金，為了以身殉道，參加競選，也難免一剪之劫。

字粒選擇的辦法，借用我整理右軍行書的紅卡片，按照字典二百一十四部排列的順序，將所有剪

出的字粒，凝神靜慮，嚴加甄別，合格的裝入卡片，譽整為「帖母」；淘汰的則扔在一方形鐵盒裏，

目為「入冷宮」。初選結果，計一百五十部，共八百一十二字；名落孫山的，則有二萬九千四百三十

字之多，幾成一與四十之比了。

第二次複選，我的精神漸緊張，態度更嚴肅。看——一百三十部卡片中，滿盛著初選勝利的字

粒，有如繁星麗天，楊花著地，可謂眼福不淺！從「二」部起，依次請她們（帖母）出來，擺在我的

玻璃板上，聽候選擇。擬定的標準是——

（一）筆法精嚴；（二）字體較正；（三）點畫清楚；（四）風格略同；（五）每部以選兩字為

原則，四字為例外；（六）同為一字，如夠水準，可以同時入選兩字以上，以備比勘。

以「二」部言：「上」字共九十粒，初選取四個；「不」字二百二十六粒，初選取六個；「下」

字七十六粒，初選取三個。這次複選取錄的，皆為兩個。至「三」「七」「丁」「世」等字則各為一個。

其他各部入選的比率，亦大略相同。這八百一十二個初選勝利的字粒，經過此次再度甄別，又有大部

分落選，合格的凡八十六部，三百二十七字而已。

第三次複選，手續較繁難，甄別亦不易。筆法好的，不一定很清楚；字清楚的，不一定深具筆

法。而且大小不均，肥瘦各異，顧此則失敗，取貌則遺神，真忙煞了我這評判員的一雙眼睛。

我原定選出一百六十個帖母，後以參加競選的字粒非常踴躍，臨時增加三十二個名額，共為一百

九十二字。此次選出的帖母，準備製版放大，龕進標準九宮格內，不得不力求整齊美觀，以便承學。

這裏發生了一個難題，就是帖裏的字，大小各殊；帖與帖間，神貌各異，求其通體勻適，如出一人一

時之手，良非易事。考慮結果，決定照九宮格面積，依次縮小四倍左右，分為四等；如圖：

依照這四種量格的大小，製成黑底白線的電版；分為兩行，每行四字，印成四種格紙。即以第二

次複選錄取的帖母，依其體積，分別貼上，就中以三號量格收容最多。亦有置之三號嫌大，四號嫌

小，或二號嫌小，一號嫌大者，其間相差幾如毛髮，反復排比，煞費苦心。每頁八字，分部黏貼，按

照比例製版放大，使各相當於九宮格面積之半，如同中楷。

其初大小字體本不一律，試放的結果，類皆銖兩悉稱，巨細相若，亦尚整齊美觀。最後決定，正取一百九十二字，備取五十二字，共為七十六部，名之曰「入圍帖母」。列舉於後：

甲 正取

（一）一不上下　主丹乃久
（二）之乎也九　于五人今
（三）六公兮其　仙仰光先
（四）刑則功加　包勿千南
（五）即卯厚厚　受又喉和

（六）吾后國固　地塘墾堅
（七）士壯大天　女好守容
（八）安室居展　山崑希常
（九）府庭往復　心意悅恨
（十）我戒拱攝　故政方於

（十一）明時早智　木朱根楷
（十二）欲歡法波　曰曼服朝
（十三）渴治燕熟　火灼物牧
（十四）猶猴王玉　畜畏當異
（十五）盈益眠眸　疾病皆百

（十六）神祥穿究　竭端經紆
（十七）美義翠羽　聊聞肥能
（十八）花若莫苦　虛處術行
（十九）衣被見親　言詔謂訥
（二十）財貞足跡　輕車辟辨

（廿一）鄉耶金鈎　退近通過
（廿二）門閭陳隨　防除雜離
（廿三）雲雨頭須　肌食馬馳
（廿四）右軍將軍　王羲之書

乙　備取

三，不，主，之，乞，九，兮，分，列，利，卿，去，參，小，少，曲，甲，右，和，孔，子，巋，志，將，放，昭，松，次，流，洛，獨，牡，瑕，宗，空，綠，羅，置，老，者，谿，谷，寶，貴，縱，轉，辭，觀，覿，隱，雪。

最後，舉行決賽，亦即第四次的決定性選出。縱觀所有入圍帖母，經放大後，發現正取中，有少數大小不勻，風格各殊而缺泐過甚之字，不得不重新調整，以備取補入。如備取無此一部，則從第二次入選的卡片中，挑選一個，而予以不次的擢升。最有趣的是正取「邑」部中發現有一「耶」字，和「鄉」字並列。製版之時，始知「耶」字從「耳」，不從「邑」，而備取中並無從「邑」之字可補，乃以第三次宣布落選的「郊」字提升。又如「不」字，正取備取各一，正取的「不」字，筆法極精，但點畫稍粗，和同頁的「上」「下」「丹」等字不調，因以備取補入。凡此種種，頗費推敲。我想假使這次主持的是「人」選而非「字」選，一定有人說我偏心；至於落選的，也將罵我反覆無常，以非為是，那真無辭以自解了。

這一百九十二個標準帖母的排名，以字典分部先後為序，凡七十五部，揭示如下：

（一）一不上上下　主丹乃久
（二）之乎也九　于五人今九
（三）仙仰光先　六公兮其
（四）利列刑則　功加勿包
（五）千南即卯　原厚去參
（六）又受喉和　吾后固國
（七）地塘墾堅　士壯大天
（八）女好守容　安室居展
（九）山崐希復　府庭往復
（十）心志悅恨　我戒拱攝
（十一）故政方於　明時早智
（十二）曰曼服朝　木朱松根
（十三）次歡法波　流洛火灼
（十四）燕熱牡物　猶猴玉瑕
（十五）畜畏當異　疾病皆百
（十六）盈益神祥　竭端經紆
（十七）羅置羽翠　老者聊聞
（十八）肥能花若　莫若虛處
（十九）行術衣被　見親言訥
（二十）財貴足跡　輕轉辨辭
（廿一）近退通過　鄉郊金鈎
（廿二）門間陳隨　隱除離雞
（廿三）雲雪須頭　飢食馬馳
（廿四）右軍將軍　王羲之書

這一疊幸運的帖母，雖然經過嚴密的選擇，但她本身原是一個不滿五分的字粒，無論是拓本抑或影印本，帖面十九都是灰暗的，而且這些字粒，當鈎摹入石之際，點畫撇捺，更往往因刀刻而有些微的頓挫。初看極不顯，一旦照比例放大兩倍左右，這些線條的細缺痕，漸次擴大，不免略微彎曲。但筆情字態，宛爾相符，仍能保存原跡神髓，所以可貴。再說有些字粒，因其結體特殊，不宜放大，以

致落選；抑或限於一部兩字的規定，此字落選，另一字雖合標準，也連帶犧牲。對於這些不幸的帖

母，不免有點歉然。

當這一百九十二個帖母選出之後，我的助手們，替我用鴨嘴筆醮粉畫九宮虛線。嗣以線條難勻，

不夠美觀，遂廢而不用。一家蘇裱店的店友，擅繪各式方格，他主張用細直線界出九宮，利用自己的

工具，以為可能順利畫成。後以在黑底上用粉，膠質太重，界出的線條，輕則不顯，重則太粗，也不

很調勻。九個月來，整理這一本王帖，勞心苦思，往往失眠。一天晚上，四圍虛寂，不知何處飄來靈

感，對於界畫九宮，想出一個辦法：即於此黑底白字的帖母再放大兩倍時（與標準九宮格的面積同

大），使其變為「反白」（即白底黑字）。再用等積的標準九宮格版以粉紅色套印，則眉目朗然，便於

臨摹。名曰「王羲之大楷精華」，共得二十四頁。別印中楷一本，原跡小楷一幅，各繫一序，至此全

部工作始告完成。

以上所陳，似極煩瑣，實則在整理過程中，曾遭遇過多次失敗，限於篇幅，不能詳述，這裏只報

告一個輪廓。所可奉告於朋友們的，就是一千三百年來，沒有一個書家，學過名軍大楷；也沒有一個

人，用科學方法整理過右軍大楷。我以一寒士，羅致名跡，整理放大，耗去一千八百餘金，編排九

月，始克面世。身在香港，不同大陸，訪致名帖，難於登天。精神，財力，時間，在在困於現實，難

如理想。但我引為快慰的是——從一九五三年起，朋友們即可獲得右軍大楷而臨寫之，取法乎上，易

得乎中，對於書學可能建築更好的基礎。中小學生，當志學之年，應世之先，得此精品，以為師範，

1 即楷書。

2 又名《老子黃庭經》，道教養生修仙專著。傳為王羲之書，小楷，一百行。原本為黃素絹本，在宋代曾摹刻上石，有拓本流傳。此帖其法極嚴，其氣亦逸，有秀美開朗之意態。關於黃庭經，有一段傳說：山陰有一道士，欲得王羲之書法，因知其愛鵝成癖，所以特地準備了一籠又肥又大的白鵝，作為寫經的報酬。王羲之見鵝，欣然為道士寫了半天的經文，高興得「籠鵝而歸」。《黃庭經》有諸多名家臨本傳世，如智永、歐陽詢、虞世南、褚遂良、趙孟頫等，皆從中探究王羲之筆法。對於此經的王羲之書，世有真偽之辨。

3 《樂毅論》是三國時期魏夏侯玄（泰初）撰寫的一篇文章，文中論述的是戰國時代燕國名將樂毅及其征討各國之事。傳王羲之抄寫這篇文章，書付其子官奴。梁陶弘景說：「右軍名跡，合有數首：《黃庭經》、《曹娥碑》、《樂毅論》是也。」真跡早已不存，一說真跡戰亂時為咸陽老嫗投於灶火；一說唐太宗所收右軍書皆有真跡，惟此帖只有石刻本有多種，以《秘閣本》和《越州石氏本》最佳。現存世刻本有多種，以《樂毅論》為王羲之之正書第一。據智永云：「梁世模出，天下珍之。自蕭、阮之流，莫不臨學。」

4 《東方朔畫像贊》為晉夏侯湛撰文，傳為王羲之書寫，有拓本傳世。唐代顏真卿亦有同名書法作品《東方朔畫像贊碑》。

5 歐陽詢（五五七至六四一年），楷書四大家（歐陽詢、顏真卿、柳公權、趙孟頫）之一，代表作楷書有《九成宮醴泉銘》、《皇甫誕碑》、《化度寺碑》，其中《皇甫誕碑》被稱為「唐人楷書第一」。

6 虞世南（五五八至六三八年），字伯施，是唐朝文學家、詩人、書法家。善書法，與歐陽詢、褚遂良、薛稷合稱「初唐四大家」。他在南陳、隋二代都做過官，入唐時，唐太宗引為秦王府參軍，後任秘書監，封永興縣子，世稱「虞永興」。虞世南學書於王羲之七世孫、著名書法家僧智永，受其親傳。

7 褚遂良（五九六至六五九年），唐朝書法家。褚工於書法，初學虞世南，後取法王羲之，與歐陽詢、虞世南、薛稷並稱「初唐四大家」。

8 指顏真卿與柳公權，均為楷書四大家之一。顏真卿（七〇九至七八五年），顏真卿書法精妙，擅長行、楷。其正楷端莊雄偉，行書氣勢遒勁，創「顏體」楷書。柳公權（七七八至八六五年），柳公權的書法以楷書著稱，初學王羲之，後來遍觀唐代名家書法，吸取了顏真卿、歐陽詢之長，融匯新意，自創獨樹一幟的「柳體」，以骨力勁健見長，後世有「顏筋柳骨」的美譽。

9 唐代大書法家歐陽詢與褚遂良的并稱。宋·梅堯臣《觀宋中道書畫》詩：「鐘王真蹟尚可睹，歐褚遺墨非因模。」

10 指夜間走路，以杖點地，以喻。清·阮元《漢讀考周禮六卷序》：「摘」音去一，捶；「埴」音出，土地。「冥行摘埴」，比喻研究學問時不識門徑，暗中探索。「自先生此言出，學者凡讀漢儒經子漢書之注，如夢得覺，暗中探索，如醉得醒，不至如冥行摘埴，此先生之功三也。」

王羲之大楷精華

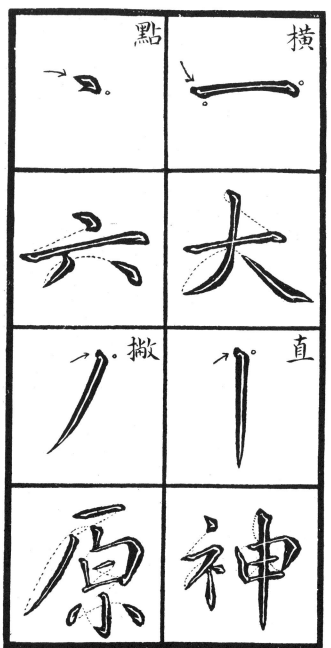

點

橫

大

六

撇

直

神

原

■ 王羲之大楷筆法圖解

→ 箭頭表示落筆方向　。小圓點表示停頓　⋮虛線表示畫點呼應

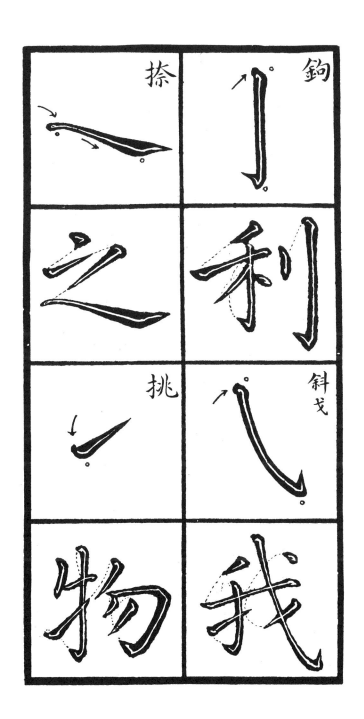

一　不　上　下

主　丹　乃　久

字的橫直和房屋的樑柱一樣，要求其平直。

王羲之說：「橫貴乎纖，直貴乎粗」，「上」「下」「主」三字即可為証明。寫法是：橫畫落筆須直入，直畫落筆須橫入，中段乘勢徐進，鋒在畫中，行筆至尾，反收向上。「下」字的一直叫「垂露」[1]末端微向左回鋒，如露點下垂而復縮；末端直出其鋒，露出一個尖叫「懸針」[2]，第二十八頁的「即」字是；末端回鋒向上，首尾均圓叫「玉筋」[3]，第五十二頁的「翠」字是。

1 書法中的一種豎畫，凡是豎畫下端不出鋒的，形狀渾圓，如露滴垂，稱為「垂露」。為漢代曹喜所創，取草木婀娜垂露之象，筆勢自上而下，若垂而復縮。

2 書法中的一種豎畫，凡是豎畫下端出鋒，稱為懸針，因豎畫自上而下，端正筆直，下端出鋒如針倒懸，故稱為「懸針」。

3 以「玉筋」論筆法源自於篆書「玉筋篆」。其筆勢圓潤溫厚，形體如玉筋（即筷子）。玉筋篆的書寫始於秦代，唐代時，齊己《謝西川曇域大師玉筋篆書》詩云：「玉筋真文久不興，李斯傳到李陽冰。」後世論書道時，凡用筆圓渾道勁者，亦均稱為「玉筋」。

之乎也九

于五人今

之

人

今

「人」「今」兩字的第二筆叫斜捺。「之」字的末一筆叫平捺。平捺的寫法是：筆勢像波浪般的起伏，也可叫做「波」，王羲之說：「每作一波，常三過折筆。」落筆藏鋒，作仰勢微圓；折而下行，有回蕩之致；最後將筆輕按，趯筆[1]出鋒。捺前又要停頓一下，書法上叫做「將放更留式」。

1 趯筆：趯，音玄、，漢字的筆劃之一，為「挑」：筆法自左下挑向右上。

仙 仰 先 先

六 公 兮 其

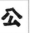

六

公

光

點是字的眉目，王羲之說：「每作一點，常隱鋒而為之。」點的寫作，有三個動作：一落，二轉，三收。落筆著紙稍輕；轉筆稱為「圍法」，圍有圓轉迴旋之意；收筆是把筆鋒藏在裏面，例如「公」字的末一筆。不用藏鋒，剔出一個尖也可以，例如「六」字的末一筆。左右點要相應，例如「光」字的第三筆。

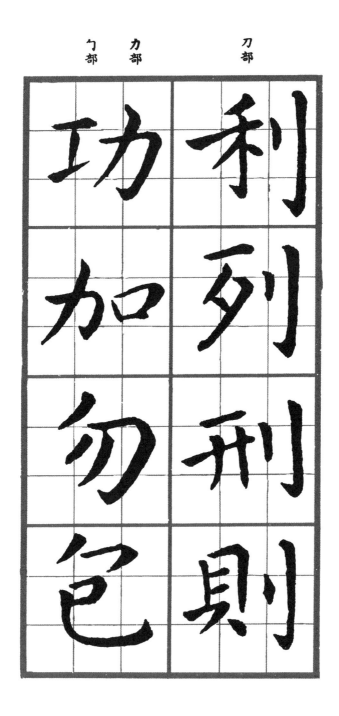

勹部　力部　　　刀部

功　利
加　列
勿　刑
包　則

利
功
包

利字的末一筆叫「直鈎」，「功」字的第四筆叫「包鈎」，「包」字的末一筆叫折鈎。鈎的寫法是：落筆藏鋒，鈎前略停，準備好勢子[2]，再迅速地剔出。王羲之說：「屈折如鋼鈎」，顏真卿說：「善用趯筆，則點畫皆有筋骨，字體自然雄媚。」

2 勢子：姿勢。

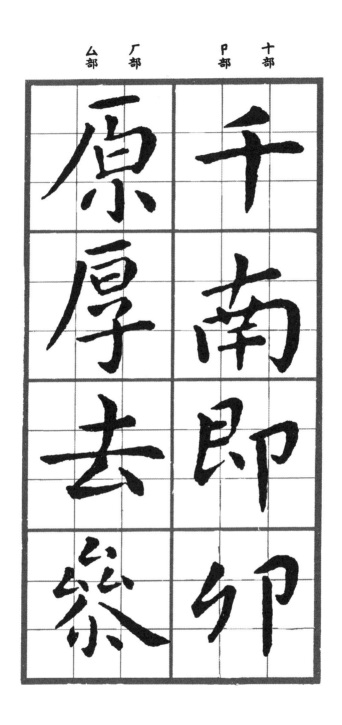

千南即卯

原厚去參

千

原

厚

「千」字的第一筆叫短撇，「原」「厚」的第二筆叫長撇。長撇的寫法是：落筆即轉，鋪毫下行，快到末端，即迅速出鋒，忌如鼠尾。短撇用筆同長撇，不同的是：長撇斜，短撇平。短撇的鋒端更銳利，如鳥之啄物，所以短撇又叫做「啄」。歐陽詢說：「啄如利劍，斷犀象角。」

吾后固國　又受唯和

喉 和

吾 后

凡從「口」的字，在左邊的應寫高些，如
「喉」字是；在右邊的應寫低些，如「和」字是；
在下邊的應寫正些，如「吾」「后」兩字是。「和」
「后」兩字的短撇要寫平，長撇要帶斜。「吾」字
以長橫為主體，寫來要像千里陣雲一般，有氣
勢，有力量。

大
部

士
部

土
部

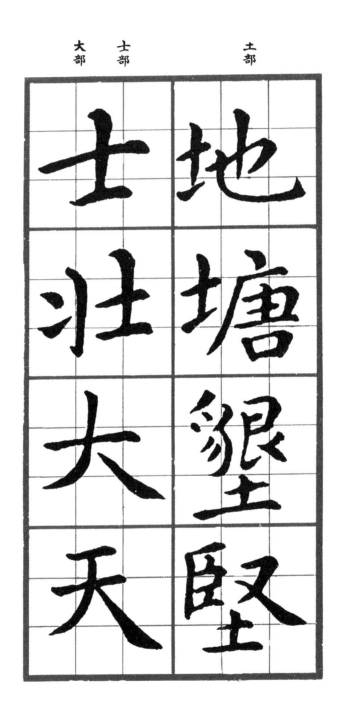

三三　三三

地 大

塘 天

姜夔說[3]：「假如『立人』『挑土』一切偏旁，皆須令狹長，則右有餘地矣」，「地」「塘」二字就是一個例。「大」「天」兩字的撇叫直撇，上直下圓，筆勢斜硬。《書法三昧》講「大」字的寫法說：「橫畫微短，撇就畫上直下，至畫下方宛轉向左。」捺比撇要寫低一些。

3 姜夔（一一五五至一二○九年），南宋人，善詩詞、書法，精通音律，著有書法代表作《跋王獻之保母帖》（小楷紙本），是針對王獻之《保母帖》的題跋。

王羲之大楷精華

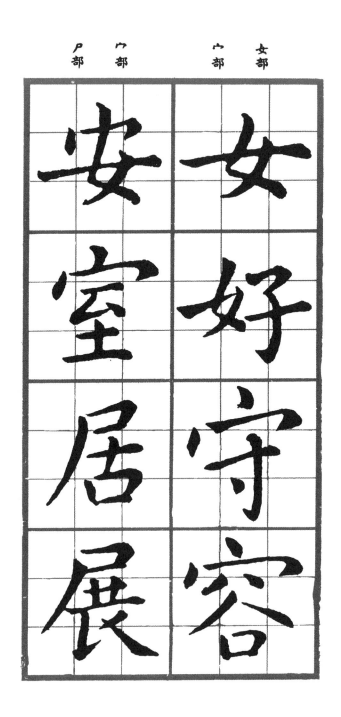

女　好　守　容

安　室　居　展

好

安

「好」字是合體字，第一筆的撇和第二筆的撇都向左，「子」字的鈎也向左，筆勢偏向一邊。那就得把女旁收緊些，第一撇帶直，第二撇帶斜，點彎向右，讓出「子」字的一鈎，這樣才好看。

「安」字的撇回鋒，長橫用帶鋒，寫法又不同。

王羲之 大楷精華

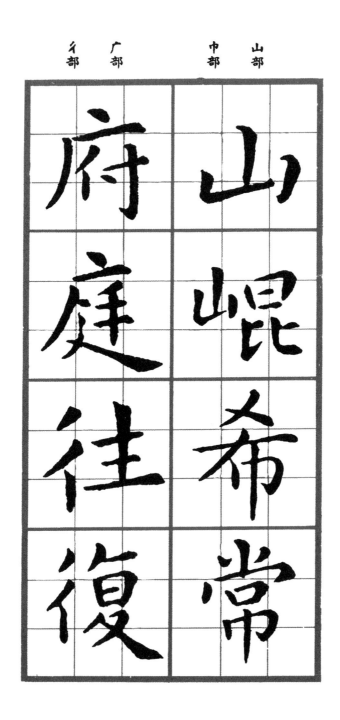

府　山

庭　崐

往　希

復　常

往	庭	山
復	府	府

「山」字的三直要有變化。第二筆末端上挑，帶出短直，這一直的末端帶鈎應左，顧盼有情。

「府」「庭」兩字的第一點要對中線，「府」字的第一撇直，第二撇斜，變換角度，顯出錯綜的樣子。「往」「復」兩字的雙人邊亦然。「復」字捺要寫低些。

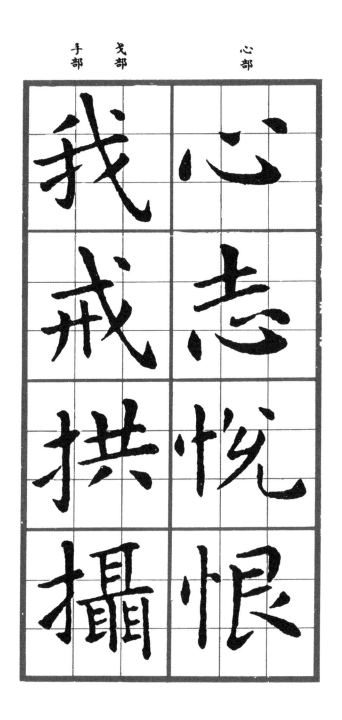

心　志　悦　恨

我　戒　拱　攝

心

我

「心」字的中宮在橫鈎和中間的一點，由左邊的一點帶起了橫鈎，橫鈎要向內收。中點稍高，順筆寫出最後的一點，這樣才好看。「我」字的第一筆叫斜鈎（舊名縱戈），筆勢挺勁，起峻快之鋒，不可過於彎曲。王羲之說：「每作一戈，如百鈎之弩發。」所以斜鈎要寫得有力量。

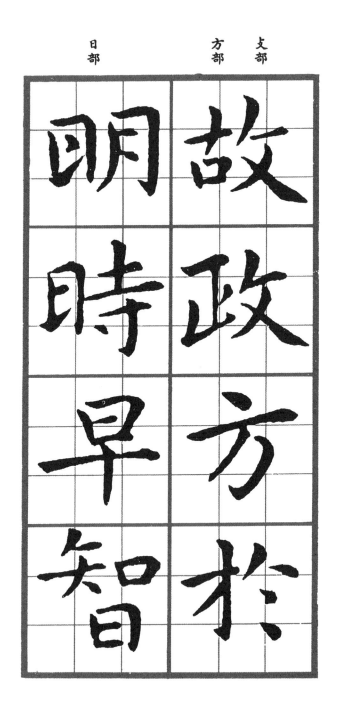

日部

方部

攴部

明
時
早
智

故
政
方
於

四一　四〇

明

早

日月為「明」，「日」字邊要寫高些，與「月」平齊。中橫化為點，下橫寫成挑，帶起「月」字的一撇，這一撇要寫直些，和鈎相配。《書法三昧》說：「字之獨立者必得撐柱，然後勁健可觀。」這個「早」字即如此。以直畫為基幹的字，應用「懸針法」，端正無偏，最忌欹斜，字才站得穩。

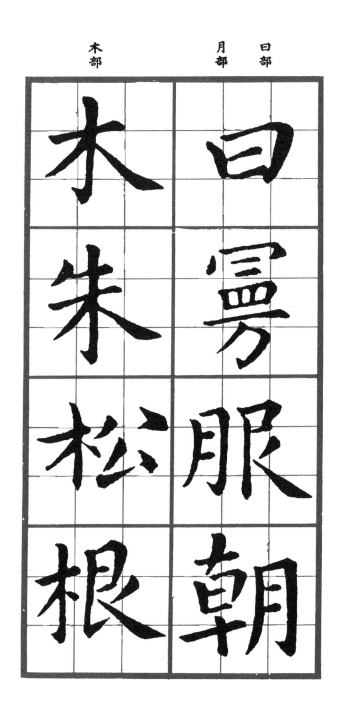

日
雲
服
朝

木
朱
松
根

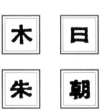

王羲之說：「『日』『月』『目』『具』等字，中畫不得觸其右，右又宜粗。」「日」字亦如此。左直是賓，宜輕而短；右直是主，宜重而長。中間的短橫，左以尖接，右邊離開。布白[4]要平勻。寫法是：鈎筆轉角，折鋒經過。「朝」字左高下齊，上撇直下，和直鈎對稱。「木」「朱」兩字，以中鈎作為中心，要圓角趯鋒[5]，自然雄媚。

4 寫書法時，布置空白處與著墨處疏密相間（指安排字的點畫間架，和布置字、行之間空白關係的方法），字有字的布白，行有行的布白，筆有筆的布白。

5 趯鋒，見張懷瓘《玉堂禁經》云：「趯鋒，緊御澀進，如雉畫石也。」即運筆如御馬，如在滋泥上勒馬前進，筆鋒要能咬得住紙。

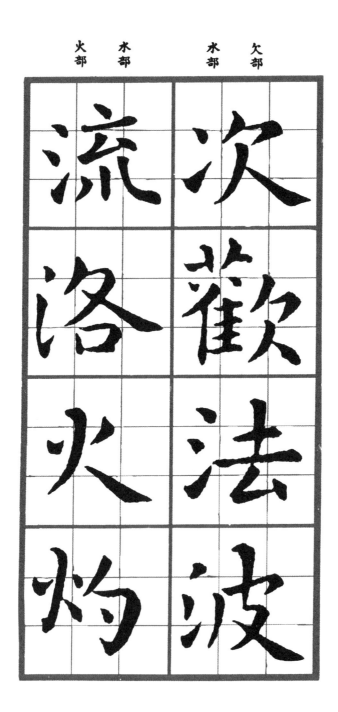

法 波

火 灼

三點水的寫法是：一點起，一點帶，一點回應，《臨池訣》說：「或藏或露，狀類不同，要遞相顯異。」「法」「波」等字即其例。「波」字的兩撇，一直一斜，變換角度，才顯得飄逸。虞世南說：「波撇平勻，如微風搖碧海。」該多美啊！

「火字中撇宜直，捺稍低，火字邊可用回鋒撇，『灼』字即其例。」

王羲之大楷精華

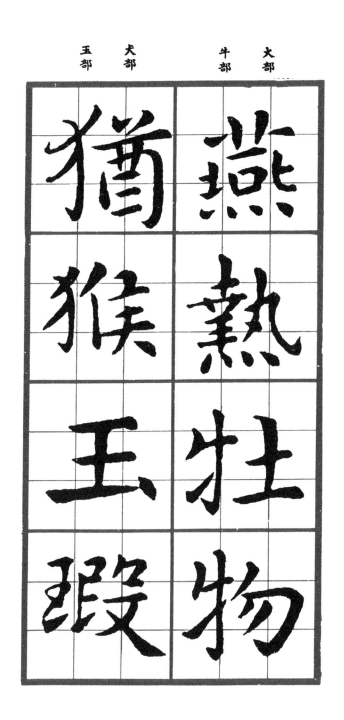

犬 猶

猴

玉

瑕

火 燕

熱

牛 牡

物

燕
物
猶

「燕」字的上段要寫開些，「口」據中宮，左

右平齊，四點左右映帶，末點回鋒，「物」字直鈎

端遒，包鈎圓勁，四撇寫法各不同。「猶」字首畫

帶挑，回應圓鈎，宕出一撇，回鋒應右，兩點映

帶，匡郭[6]布白停勻[7]。

6 亦作「匡廓」。輪廓、邊廓之意。

7 「勻稱」之意。宋·姜夔《續書譜》論疏密：「『魚』之四點，『畫』之九畫，必須下筆勁淨，疏密停勻為佳。」

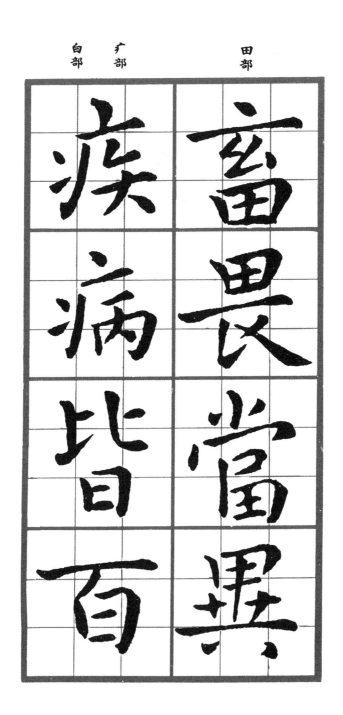

畜 疾
畏 病
當 皆
異 百

畜　疾

病　百

　「畜」字首點居中，長橫開展，下「幺」字舊稱「蟠龍法」，其勢天矯，末點回抱向左。下面的「田」字兩直相向，中直上對側點。「疾」「病」兩字從疒，撇須帶直，回鋒帶起點挑，中間的「矢」或「丙」偏向右邊。「百」字長橫是主筆，須開展，下「白」字右直帶鉤，中畫細，黑白調勻。

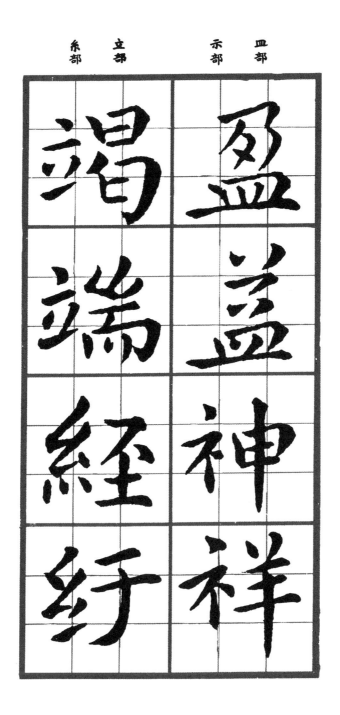

盈
盍
神
祥

竭
端
經
紆

益

端

王羲之說：「意在筆前，然後作字，若平直相似，狀如算子，上下方整，前後齊平，此不是書，但得其點畫耳。」這個「益」字的左右點，妙有變化。「端」字右邊的「山」字頭，斜置「而」字的上面，都是避免呆板，在整齊中求變化。下頁的「羽」字四點亦如此。

王羲之大楷精華

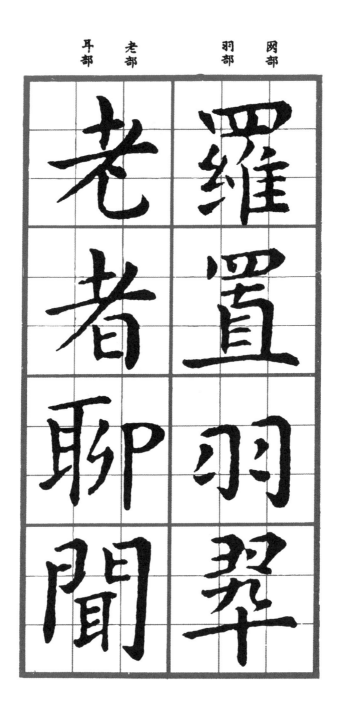

羅　罝　羽　翠

老　者　聰　聞

「置」字下想的長橫，要支持著上面的筆畫，所以上面要輕，下面要重，李淳進[8]稱為「地載法」，和「直」「且」等字的寫法一樣。同形併立的字，要左邊高，右邊低；或左邊闊，右邊窄，這裏的「羽」字和「聞」字就是一個例。「羽」字的四點要錯落映帶，筋脈相連。

8 明代李淳進曾為書法總結了《大字結構八十四法》：「臣幼習大字未領其要，後獲儒僧楚章授以李溥光永字八法，變化三十二勢，寶而學之，漸覺有得。後又獲王右軍義之八法詩訣，共三昧歌，翫其妙用，亦轉覺有所進步也。」

王羲之大楷精華

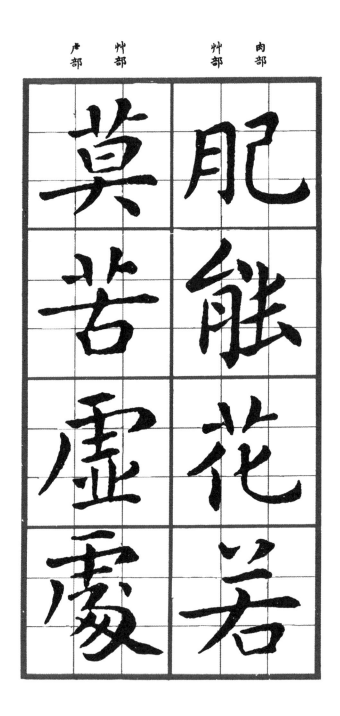

肌　能　花　若

莫　苦　虛　虔

「花」「莫」「苦」三字的草字頭，要右高左低，上開下合。花字的撇鈎外拓，以疏取態。「莫」字的「曰」居中，最後一點須低於撇。「虛」「處」兩字的點畫，回抱照應，拱衛中心，深得布白之法。「處」字的空處多加一點，智果，稱為「疏當補續」，亦是一法。

9 智果，永興寺僧，隋代書法家，師從智永。「疏當補續」出自其《心成頌》。智永所著《心成頌》把書法的結體乃至章法概括為十幾句話，文辭簡約難懂。

王羲之大楷精華

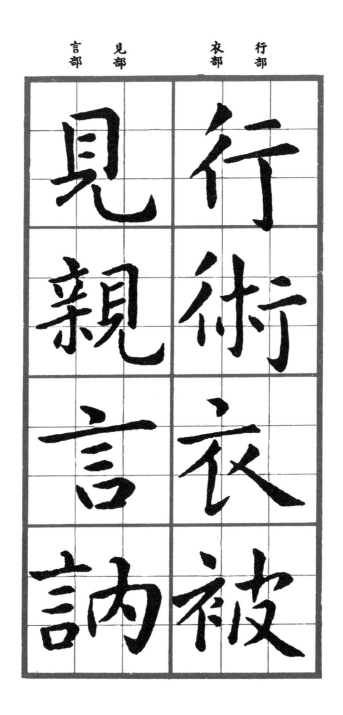

見
親
言
訥

行
術
衣
被

行　衣

見　被

《書法三昧》說：「『行』字左短而右長，『衣』字捺應左鈎，須略平起。『見』字須右長，直畫作棘刺，中短畫不可相粘。」棘鈎指縮鈎，筆鋒收斂，中間的短橫要排得疏朗。「衣」字的虎牙鈎，須長趨以應右，不可與撇相對，「被字」三撇，一斜，一直，一帶卷勢，姿勢不相同。

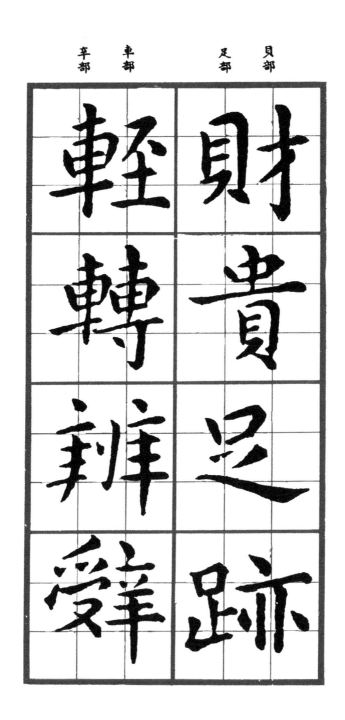

輕　財
轉　貴
辮　足
辟　跡

財 貴

轉 辨

貝旁在左的，下撇宜長，點宜短，在下的亦然，「財」「貫」兩字即如此。「轉」「辨」兩字左右排疊，橫直交錯，間隔布白，要顯得疏密停勻，整齊而有變化，如鱗羽參差，無使齊平。「辨」字的中段要寫低些，讓兩邊的「辛」字展開，最末一直用懸針法，力到鋒尖。

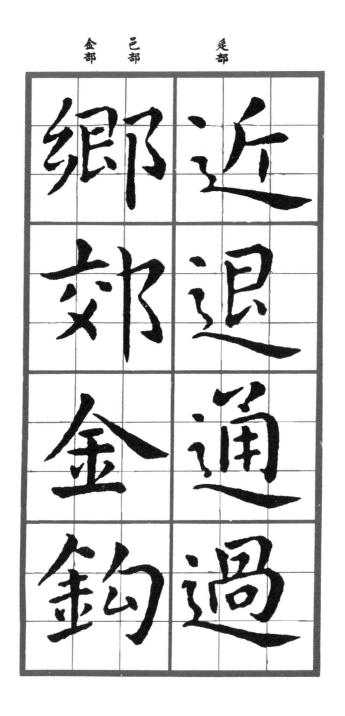

鄉 近
郊 退
金 通
鈞 過

近

退

鄉

郊

凡「之繞」裏面的字，都要受到捺的包容，但不必靠攏。捺的首段細圓，藏鋒下行，停而後放，筆勢極為開展，「阝」在右邊的宜寬，垂腳不要過長，用玉筋、懸針即可。「鄉」「郊」兩字即其例。「鄉」字為三裁字，李淳進說：「取中間正而勿偏，若左右拱揖之狀。」稱「三勻法」。

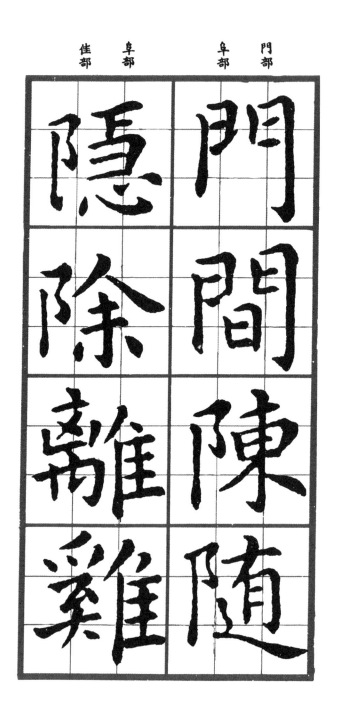

離　隱　門

雞　　　陳

「門」字最難寫。左上半狹而長，右上半闊而短，左長直上細下粗，用垂露法，和右長直相背取勢，不可平齊。「阝」在左邊的宜狹，直用垂露，或縮鈎均可，「陳」「隱」兩字即其例。「離」「雞」兩字的偏旁，要寫得平直，然後右邊的筆畫，不致互相侵犯。「佳」字的四橫間隔要相等。

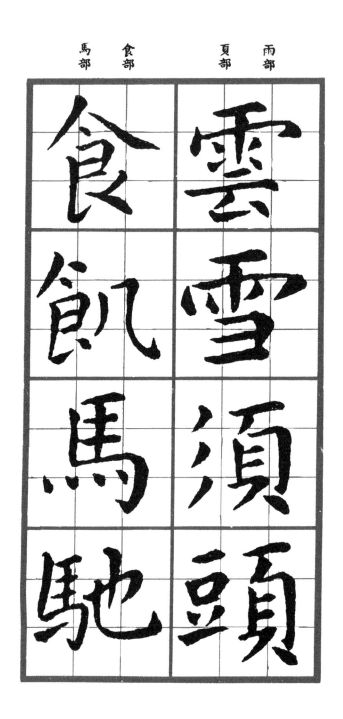

食　雲
飢　雪
馬　須
馳　頭

「雲」字的橫鈎應下，如鳥之視胸，四點上下左右各相應。「雪」字的上段寬大，橫畫稍細，下段狹窄，直畫宜粗，李淳進稱為「上占地步法」。

「馬」字的鈎稱「屈腳法」，要尖包最後兩點。歐陽詢《三十六法》說：「馬旁、系旁、鳥旁諸字，須左邊平直，然後右邊可作字，否則妨礙不便。」這個「馳」字可為證明。

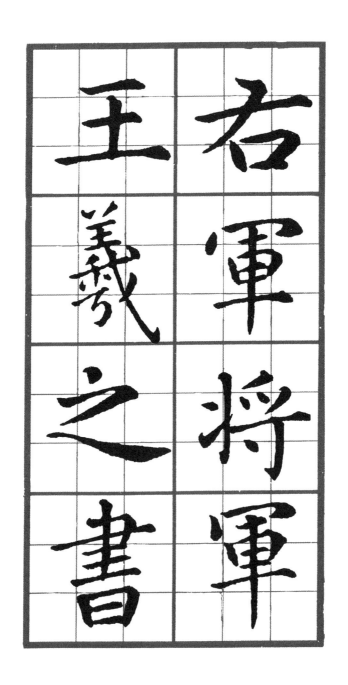

右軍將軍

王羲之書

軍

我

書

張懷瓘的《論用筆十法》說：「隨字變轉，如蘭亭一筆作懸針，其下『歲』字則變垂露，又其間一十八個『之』字，各別其體。」這裏的兩「軍」字的寫法也不同。「王」字三橫，中畫稍短而粗，且近上位，末畫平正有力。「書」字多至八橫，一直居中，間隔約相等，李淳進說：「黑白喜得調勻」，稱「勻畫法」。

王羲之 大楷精華

王羲之大楷精華
佘雪曼編寫.
三版一刷. -- 新北市：臺灣商務出版發行
2017.03
　面：　公分. --
ISBN 978-957-05-3125-1
1.習字範本　2.楷書

943.9
106023320

王羲之大楷精華

作者	佘雪曼
發行人	王春申
編輯指導	林明昌
責任編輯	王窈姿
封面設計	吳郁婷
印務	陳基榮
出版發行	臺灣商務印書館股份有限公司
地址	23150 新北市新店區復興路43號8樓
電話	(02) 8667-3712　傳真：(02) 8667-3709
讀者服務專線	0800056196
郵撥	0000165-1
E-mail	ecptw@cptw.com.tw
網路書店網址	www.cptw.com.tw
網路書店臉書	facebook.com.tw/ecptwdoing
臉書	facebook.com.tw/ecptw
部落格	blog.yam.com/ecptw

局版北市業字第 993 號
初版一刷：1983 年 1 月
二版一刷：1988 年 1 月
三版一刷：2018 年 1 月
定價：新台幣 399 元